毛巾　　髮刷　　羊毛排刷　　鑷子

水洗　　毛筆　　盤子　　宣紙

毛巾　　髮刷　　羊毛排刷　　鑷子　　糨糊

髮刷　　水洗　　毛筆　　宣紙

毛巾　　羊毛排刷　　鑷子　　糨糊

髮刷　　水洗　　毛筆　　盤子　　宣紙

馆长的话

亲爱的读者朋友：

上海博物馆的文物游戏绘本家族又添新成员，这一次，和大家见面的是古画（中国画）。

琴棋书画，被称为古代四艺，也是文人四友。其中的"画"，就是指中国画。展开一幅幅画卷，国画的美妙世界令人目不暇接。当你在博物馆里参观，是否一边赞叹，一边也会在心中冒出很多问号：国画为什么又被叫作丹青画或水墨画？古代的画家用哪些工具来画画？创作内容有哪些分类？……

你想知道答案吗？那就来"古画国"探秘吧。不同于寻常的美术知识普及，在这本书里，读者将跟随可爱的主人公们，在奇妙的童话故事里遨游，通过一次次闯关任务，来一步步了解上海博物馆的古画珍品和国画知识。从游戏中学到本领，是不是轻松又开心？这就是上海博物馆打造文物游戏绘本系列的初心：寓教于乐，了解国宝，以美育人。

除此之外，这还是一本好看、好听、好动的书。好看，是作者在行文和画风上都保持了"萌萌哒"童趣；好听，是书里增加了听书功能，让阅读方式更多元；好动，是让小读者在了解国画后能够通过描画、补画等有趣的互动游戏来动手实践。

我们还把融媒体与绘本有机结合，在图书之外开发相关国画绘本课程，让大家能从绘本出发，由浅入深，爱上国画，亲近传统文化，把博物馆当成好朋友那样常来常往。

上海博物馆馆长 杨志刚

探秘古画国

上海博物馆／编著

叶安云 孙羽翎／文　吴明艳／图

广西师范大学出版社

·桂林·

角色介绍

师尊

墨儿的师父，精于国画，对历代古画研究颇有心得，潇洒不羁，有洁癖。原型出自《倪瓒像》（明 仇英）。

墨儿

天真可爱，有一点粗心，有强烈的好奇心。因为师尊立下挑战任务而开始古画国探秘之旅。原型出自古代仕女图。

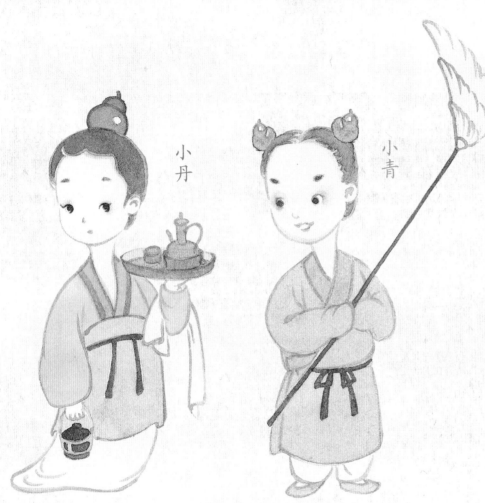

小丹

小青

古画国的葫芦兄妹。
平时是两只葫芦，当墨儿遇到难题时能变身进行助攻，
陪伴墨儿古画国探秘之旅的好朋友。
原型出自《倪瓒像》（明 仇英）。

咕咕鸟

聪明伶俐，爱打趣、斗嘴。
原型出自《柳鸦芦雁图》
（宋 赵佶）。

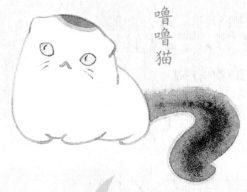

噜噜猫

心软，傲娇。
原型出自《猫石桃花图》
（清 汪士慎）。

夜深了，博物馆的绘画展厅里出了怪事！随着一阵轻轻响动，竟然有两个人影从画中跳了下来。

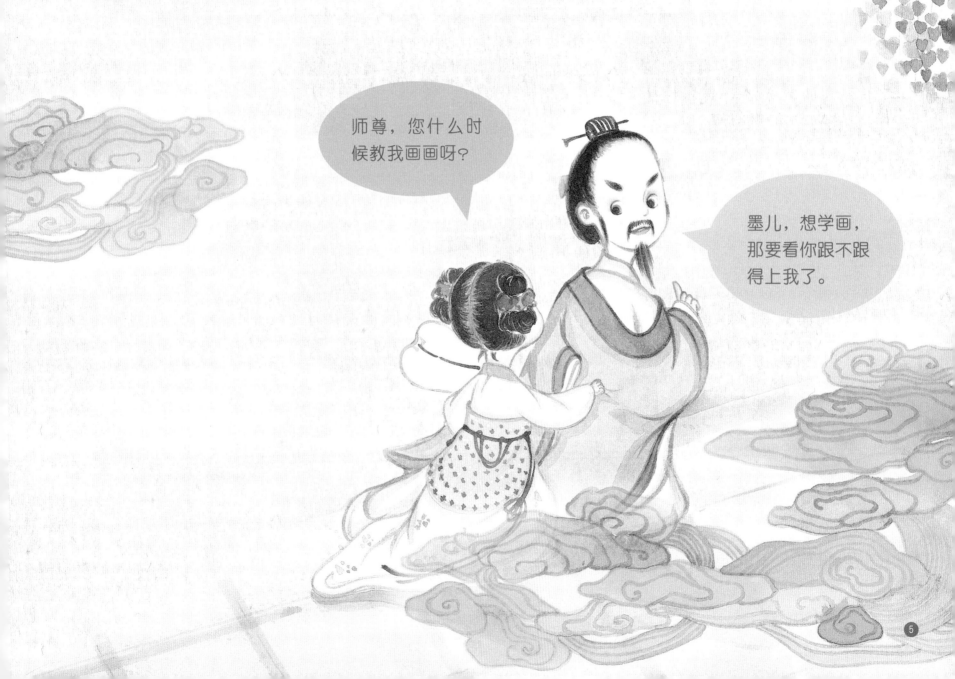

师尊，您什么时候教我画画呀？

墨儿，想学画，那要看你跟不跟得上我了。

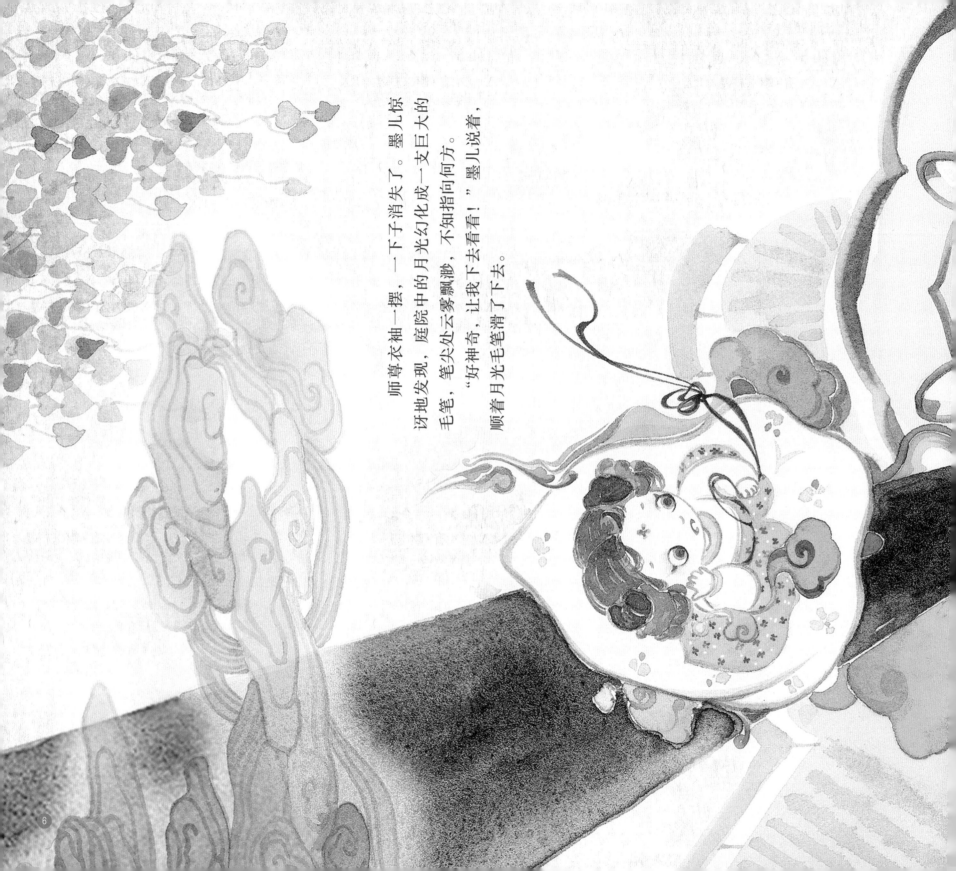

师尊衣袖一摆，一下子消失了。墨儿惊讶地发现，庭院中的月光幻化成一支巨大的毛笔，笔尖处云雾飘渺，不知指向何方。

"好神奇，让我下去看看！"墨儿说着，顺着月光毛笔滑了下去。

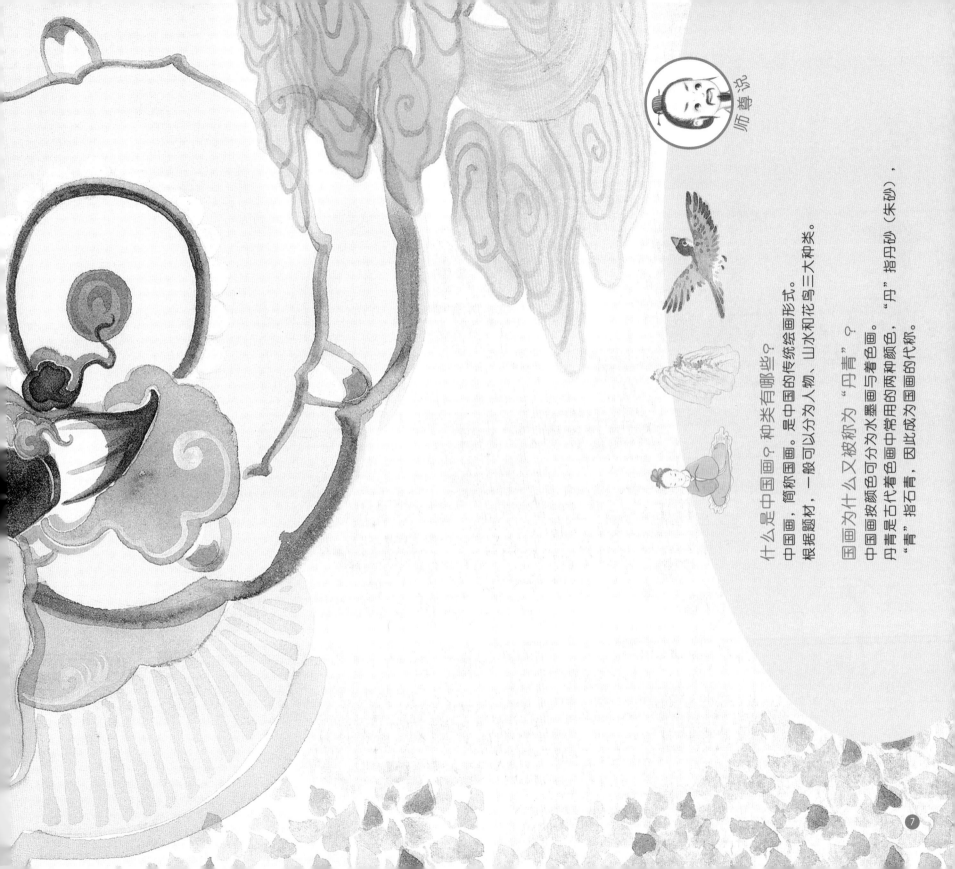

什么是中国画？种类有哪些？

中国画，简称国画。是中国的传统绘画形式。根据题材，一般可以分为人物、山水和花鸟三大种类。

国画为什么又被称为"丹青"？

中国画按颜色可分为水墨画与着色画。丹青是古代着色画中常用的两种颜色，"丹"指丹砂（朱砂），"青"指石青，因此成为国画的代称。

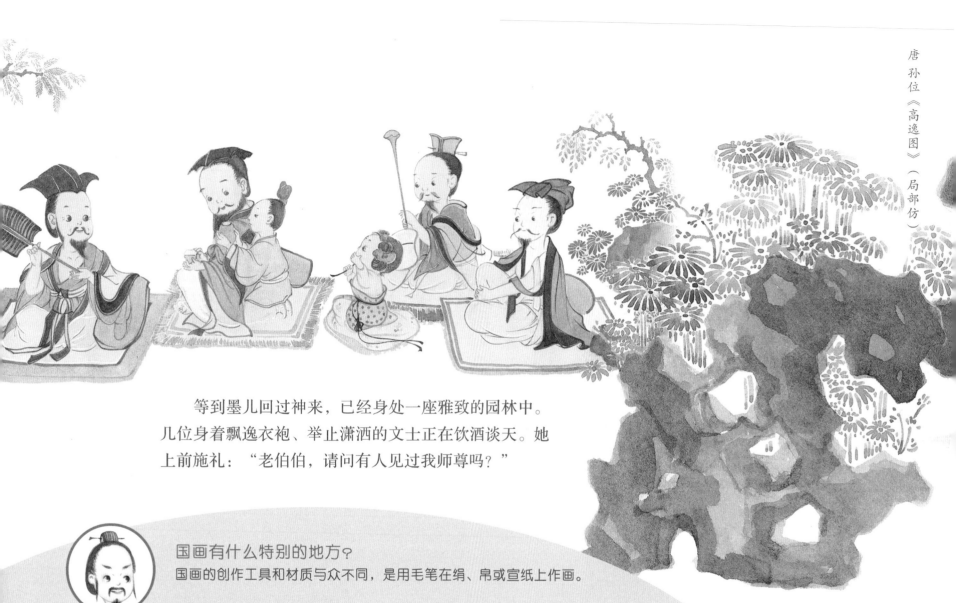

等到墨儿回过神来，已经身处一座雅致的园林中。几位身着飘逸衣袍、举止潇洒的文士正在饮酒谈天。她上前施礼："老伯伯，请问有人见过我师尊吗？"

师尊说

国画有什么特别的地方？
国画的创作工具和材质与众不同，是用毛笔在绢、帛或宣纸上作画。

画国画的常见工具有哪些？
有笔、墨、纸、砚和印章。
笔墨纸砚从南北朝时期起被称为"文房四宝"，而印章用于作品的落款。

笔　　　　墨　　　　纸　　　　砚　　　　印章

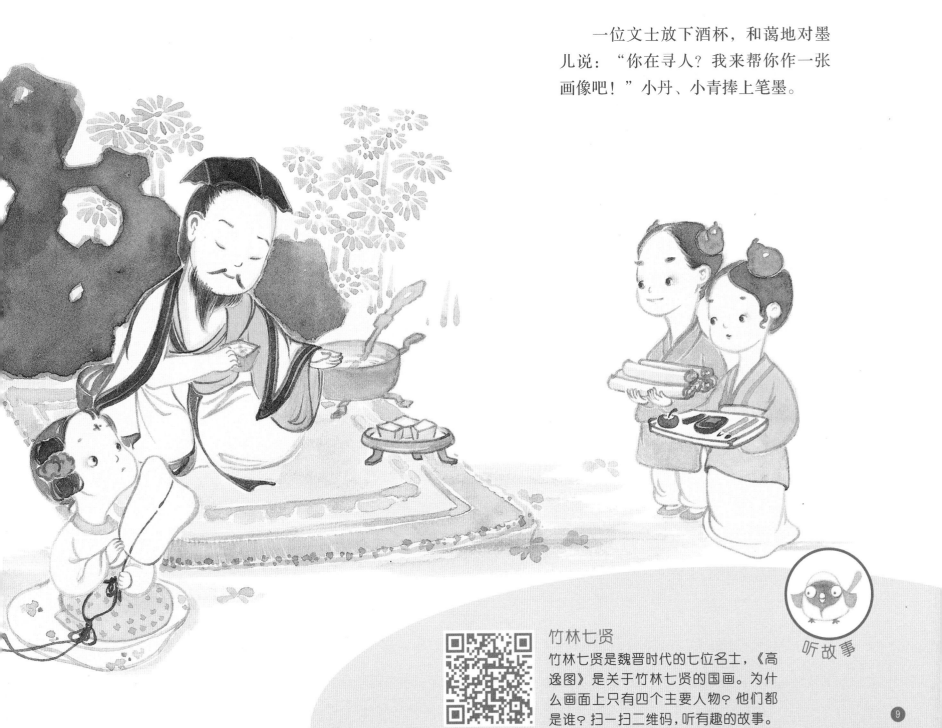

一位文士放下酒杯，和蔼地对墨儿说："你在寻人？我来帮你作一张画像吧！"小丹、小青捧上笔墨。

竹林七贤
竹林七贤是魏晋时代的七位名士，《高逸图》是关于竹林七贤的国画。为什么画面上只有四个主要人物？他们都是谁？扫一扫二维码，听有趣的故事。

听故事

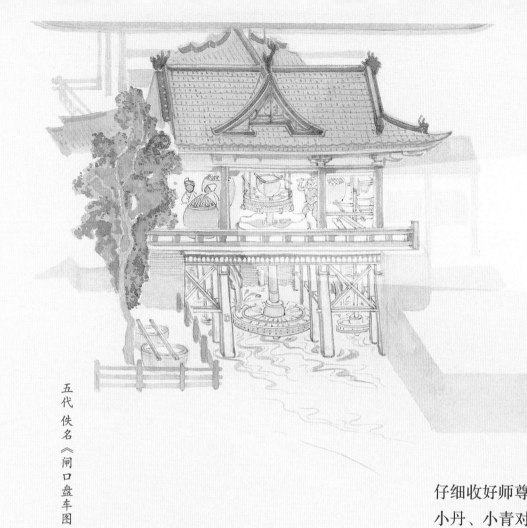

五代 佚名《闸口盘车图》（局部仿）

仔细收好师尊的画像，墨儿踏上寻找师尊的旅程。

小丹、小青对墨儿说："别担心，先生让我们陪你一起找师尊。"有了两位新伙伴，墨儿真是开心极了。

师尊说

什么是界画？

界画是用界笔、直尺画线的传统绘画方法，常常用来画建筑。界笔多是一根细竹片。
画画时在毛笔旁加一支界笔作辅助，靠在直尺上，就能画出均匀、挺直的线条啦。

水磨（上半部）
用来磨面

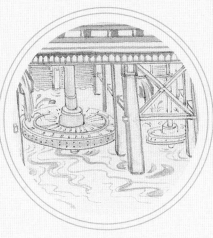

水磨（下半部）
机轴部分，靠水力带动

面罗
筛面粉的工具

三人坐上小船，顺水前行，远远望见一座建在河旁闸口的建筑。里面有不少人忙忙碌碌，正在做工。

划近一看，河水带动水磨不停旋转，原来是一座磨面作坊。墨儿不禁赞叹："用水的力量磨面，好聪明、好省力呀！"

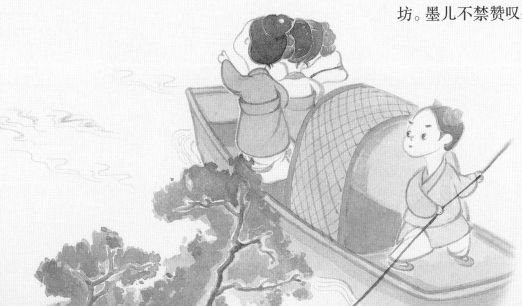

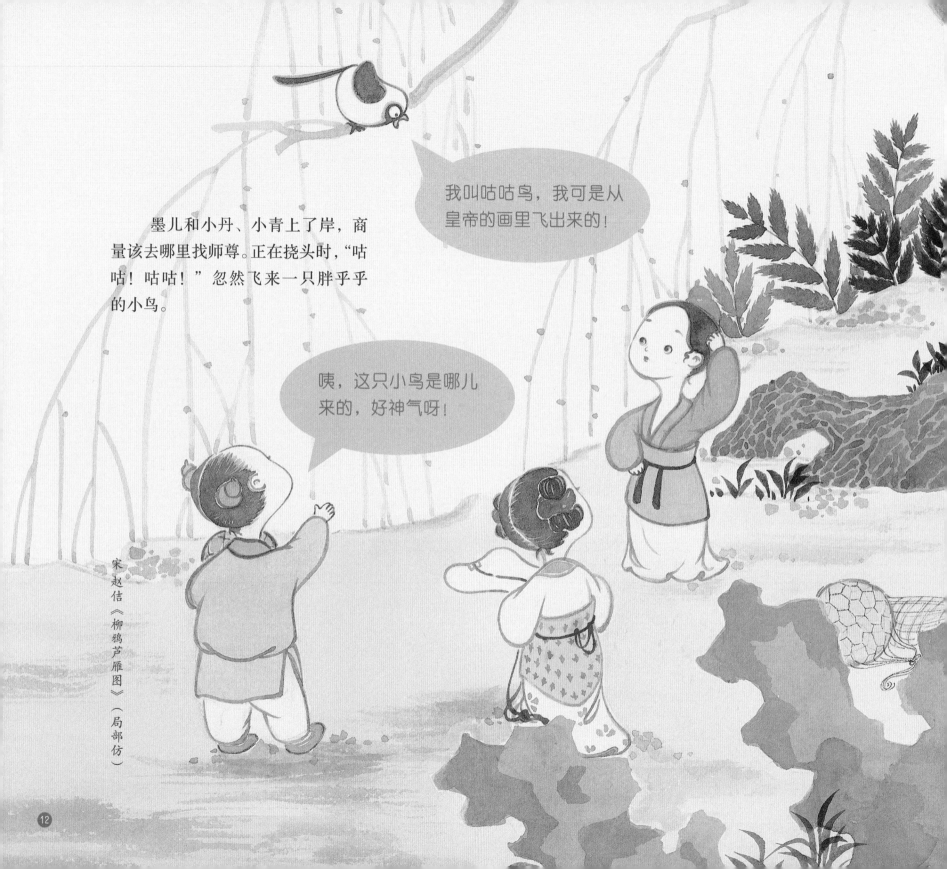

墨儿和小丹、小青上了岸，商量该去哪里找师尊。正在挠头时，"咕咕！咕咕！"忽然飞来一只胖乎乎的小鸟。

我叫咕咕鸟，我可是从皇帝的画里飞出来的！

咦，这只小鸟是哪儿来的，好神气呀！

宋赵佶《柳鸦芦雁图》（局部仿）

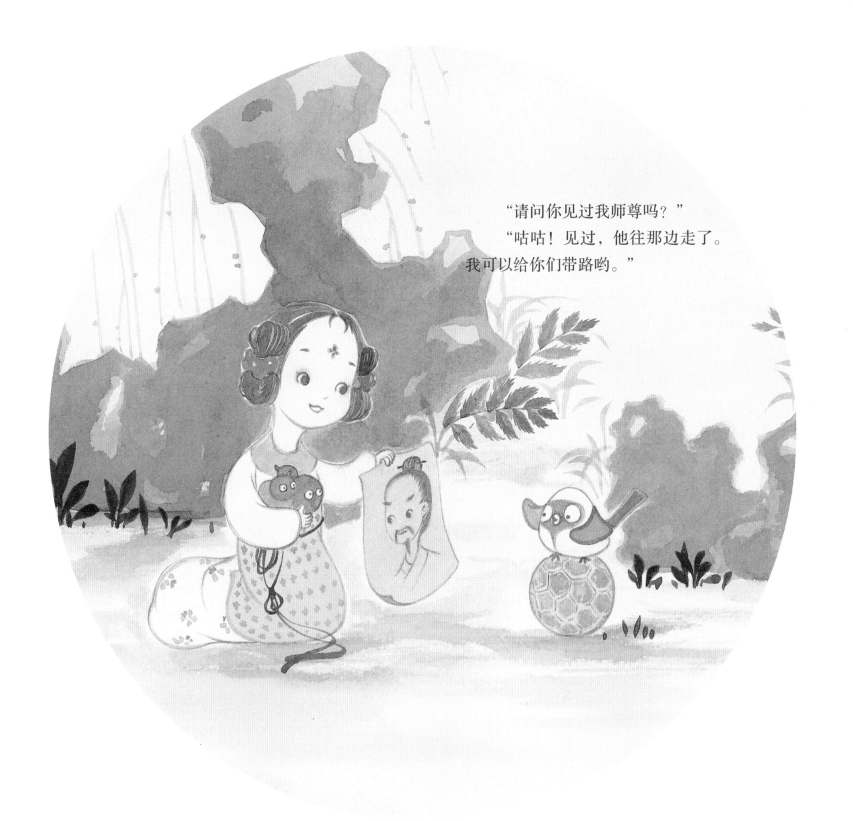

"请问你见过我师尊吗？"
"咕咕！见过，他往那边走了。
我可以给你们带路哟。"

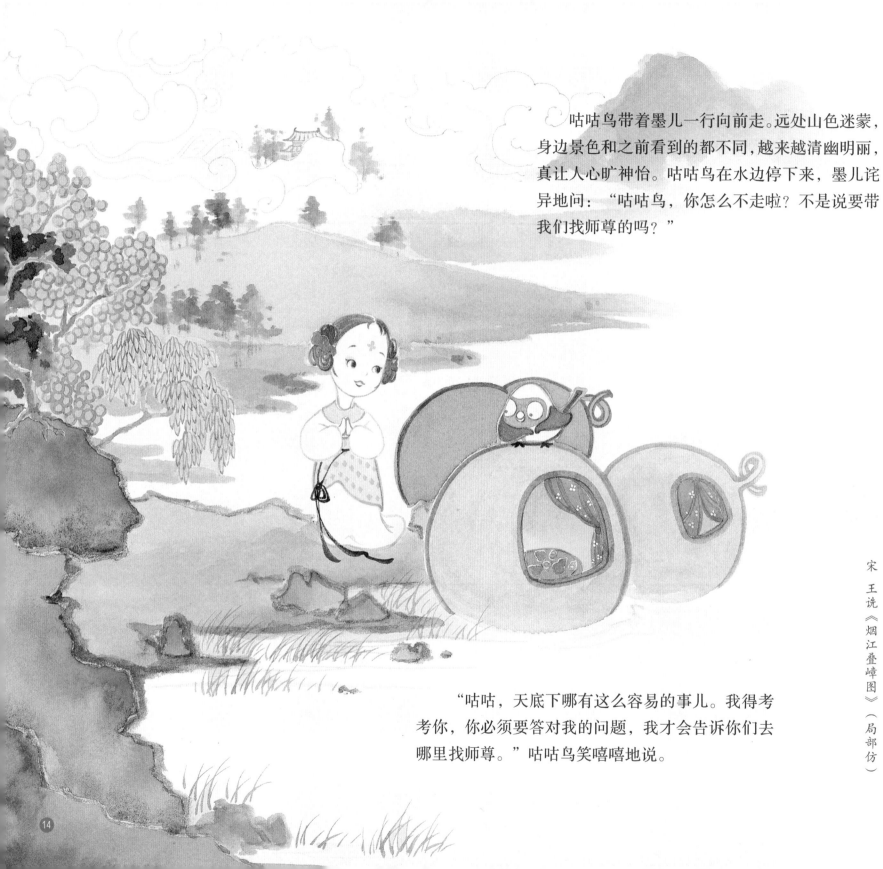

咕咕鸟带着墨儿一行向前走。远处山色迷蒙，身边景色和之前看到的都不同，越来越清幽明丽，真让人心旷神怡。咕咕鸟在水边停下来，墨儿诧异地问："咕咕鸟，你怎么不走啦？不是说要带我们找师尊的吗？"

"咕咕，天底下哪有这么容易的事儿。我得考考你，你必须要答对我的问题，我才会告诉你们去哪里找师尊。"咕咕鸟笑嘻嘻地说。

宋　王诜《烟江叠嶂图》（局部仿）

国画中的山水画指什么？分为几种？

山水画主要分为三种：青绿山水（以石青、石绿为主的山水画，因颜色的轻重，又可以分为大青绿和小青绿）、浅绛山水（以墨色和赭色为主的山水画）、水墨山水（纯以水墨画成的山水画）。

画青绿山水主要使用的颜料是什么？

主要是石青 ● 和石绿 ● 。它们都是用矿石制成的，几百年都不会褪色呢。

宋代画家王诜画过几版《烟江叠嶂图》？

王诜，字晋卿，是北宋时期的著名画家，他画过两版《烟江叠嶂图》，一为青绿山水，一为水墨山水。
王诜的好朋友、文坛巨匠苏轼看到《烟江叠嶂图》后，写下了著名的题画诗《书王定国所藏＜烟江叠嶂图＞》，其中有"江上愁心千叠山"的名句。王诜读到后，非常高兴，和诗一首赠予苏轼；苏轼接到后再和一首，王诜跟着又和一首……知音唱和，书画往还，成就了中国画史上一段佳话。

考考你

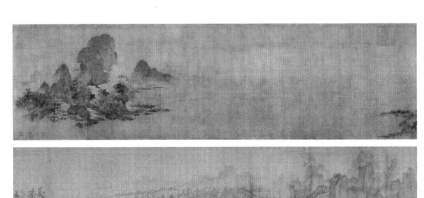

（　　　　）版《烟江叠嶂图》

（　　　　）版《烟江叠嶂图》

哇，墨儿全都答对了！

"墨儿，没想到你这么厉害！来，我这就带你们去找师尊！"大家坐上小丹、小青变的葫芦船，按照咕咕鸟指示的方向往对岸划去。

国画中丰富的皴法

皴法是中国画里山水画的重要技法，用于表现山石的质地、树木表皮等。

斧劈皴

雨点皴

披麻皴

折带皴

荷叶皴

牛毛皴

乱柴皴

上岸后看到的景色完全
和对岸不一样，居然是一片
冰天雪地！"这是什么地方
啊？"衣裳单薄的墨儿打了
个寒战。

哎哟，谁扎我？

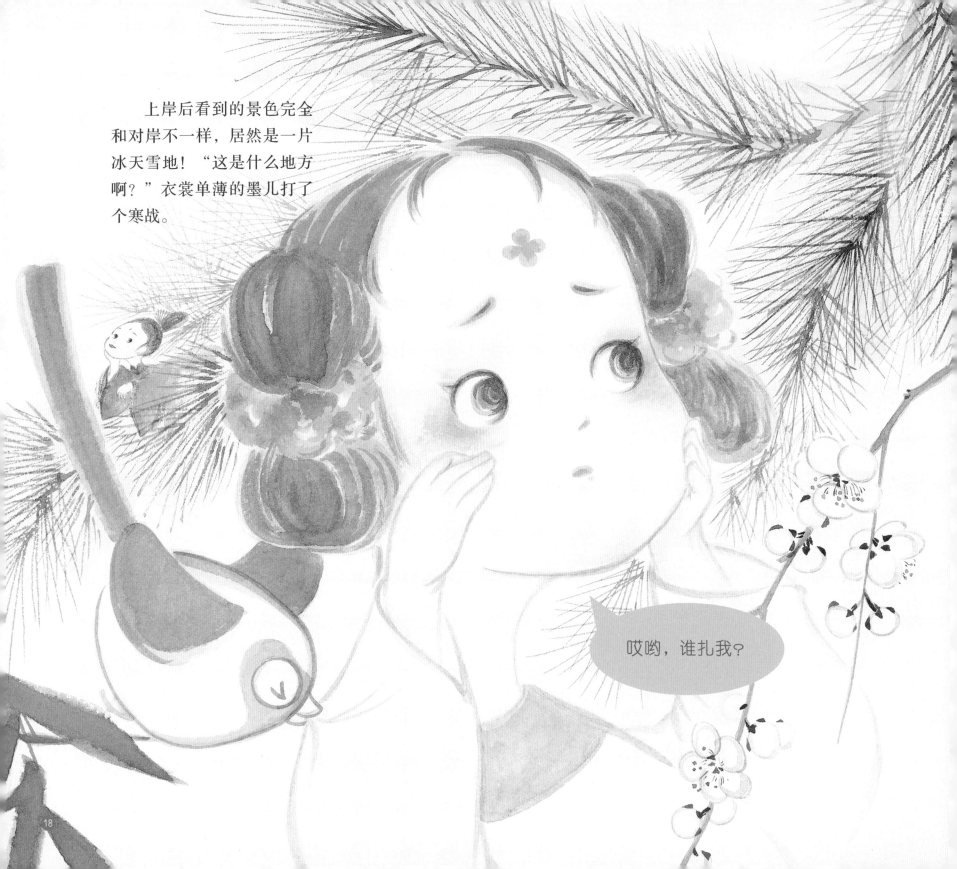

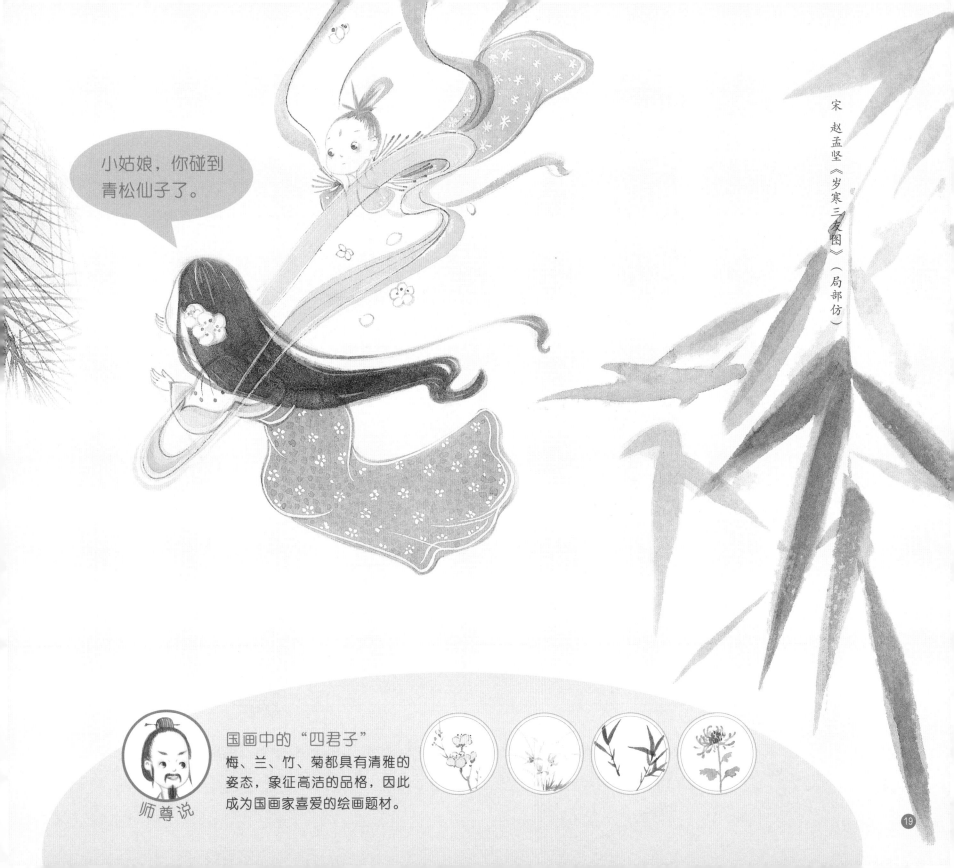

小姑娘，你碰到青松仙子了。

宋 赵孟坚《岁寒三友图》（局部仿）

师尊说

国画中的"四君子"
梅、兰、竹、菊都具有清雅的姿态，象征高洁的品格，因此成为国画家喜爱的绘画题材。

19

城市山林不可居故人消息近
何如春来懒作江湖夢門掩倖
花自讀書
王元章作

元 王冕《墨梅图》（局部仿）

我知道了！你是梅花仙子吧？
师尊给我看过的《墨梅图》里
就有你！你真漂亮啊！

20

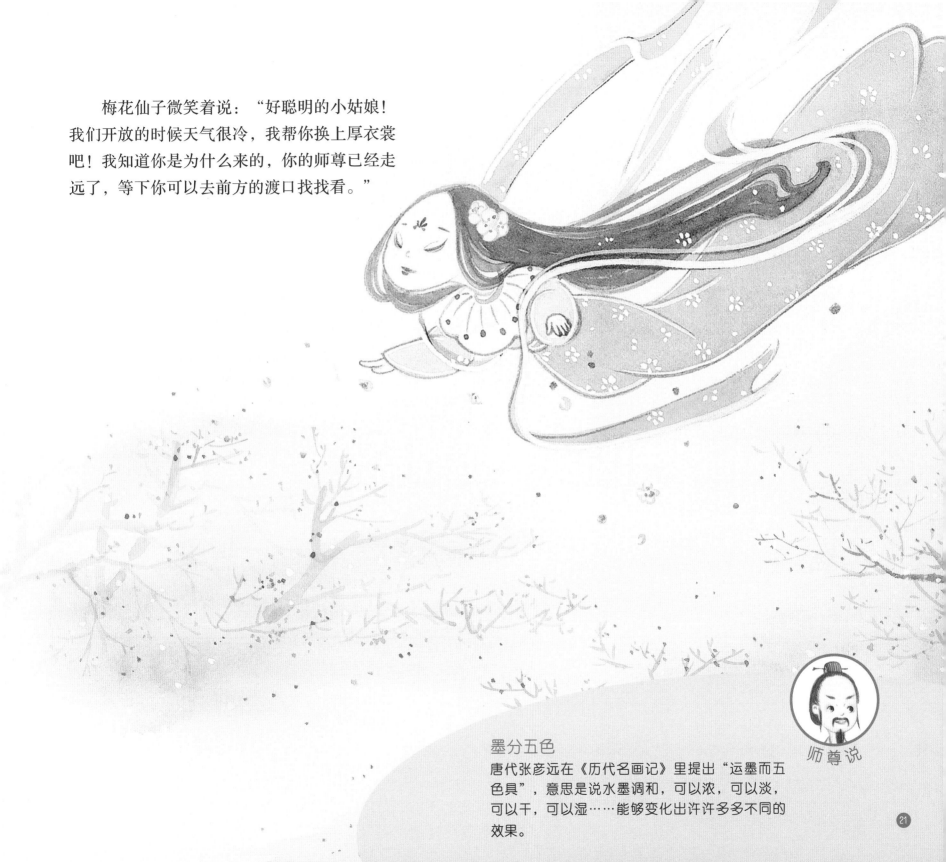

梅花仙子微笑着说："好聪明的小姑娘！我们开放的时候天气很冷，我帮你换上厚衣裳吧！我知道你是为什么来的，你的师尊已经走远了，等下你可以去前方的渡口找找看。"

墨分五色

唐代张彦远在《历代名画记》里提出"运墨而五色具"，意思是说水墨调和，可以浓，可以淡，可以干，可以湿……能够变化出许许多多不同的效果。

师尊说

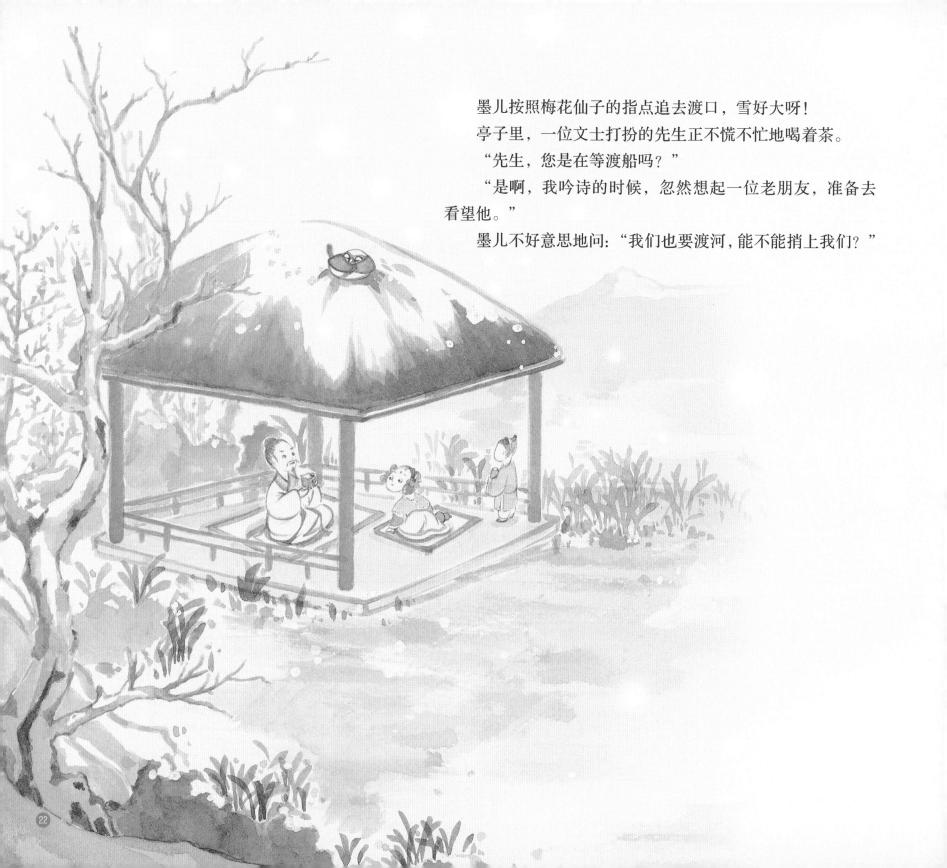

墨儿按照梅花仙子的指点追去渡口，雪好大呀！

亭子里，一位文士打扮的先生正不慌不忙地喝着茶。

"先生，您是在等渡船吗？"

"是啊，我吟诗的时候，忽然想起一位老朋友，准备去看望他。"

墨儿不好意思地问："我们也要渡河，能不能捎上我们？"

元 张渥《雪夜访戴图》（局部仿）

搭上顺风船，墨儿开心地想：总算能追上师尊啦。
却不料划着划着——

"哎呀，乘兴而行，兴尽而返，我还是不去拜访了。"
这位先生忽然说道。

"您要往回走吗？那我怎么办呢？"墨儿急了起来。

突然江上起了一阵浓雾，迷迷蒙蒙，墨儿什么都看
不清了。

听故事

雪夜访戴
这位先生为什么又不去看望老朋友了呢？
扫一扫二维码，答案就在故事中。

等雾散去，墨儿发现自己已经到了岸上！好几个人腾云驾雾站在一旁，衣袂飘飘。

墨儿很是惊讶："咦，我在哪儿？你们……你们是神仙吗？"

"墨儿，看你追师尊追得那么辛苦，我们特地来送你一程。"

少司命

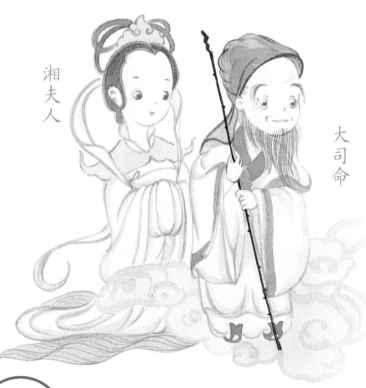

湘夫人

大司命

元 张渥《九歌图》（局部仿）

听故事

《九歌图》

大司命，少司命，湘夫人……
他们是什么人？
扫一扫二维码，来听《九歌图》的故事。

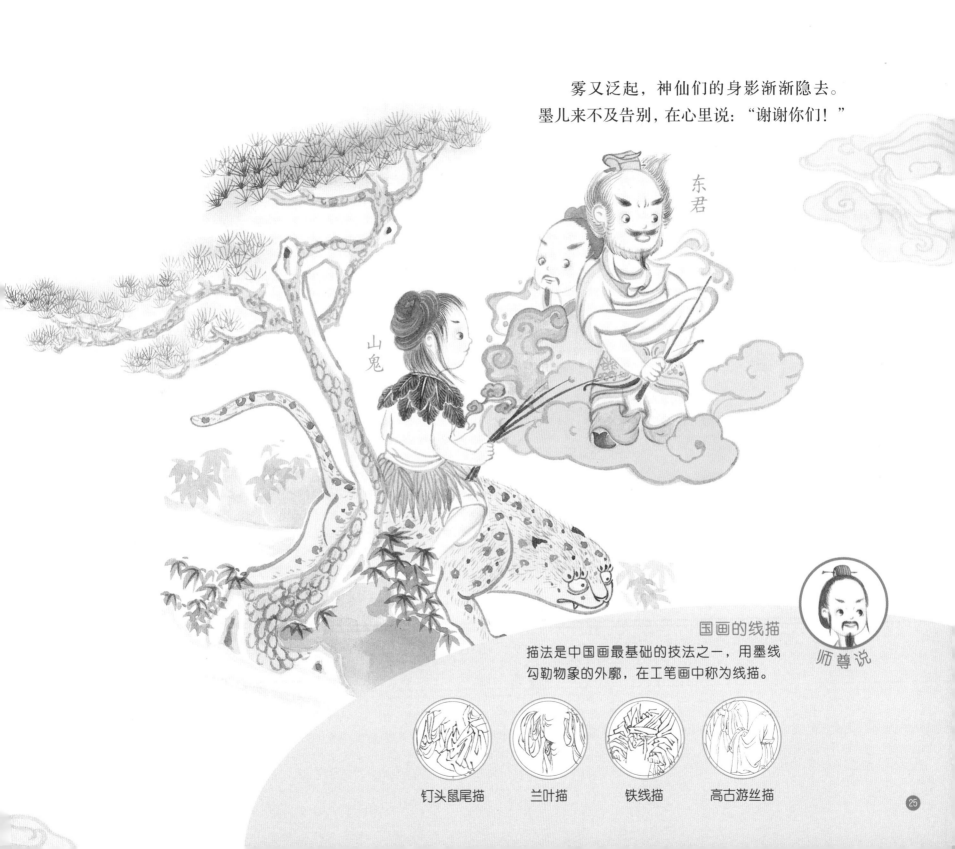

雾又泛起，神仙们的身影渐渐隐去。

墨儿来不及告别，在心里说："谢谢你们！"

东君

山鬼

国画的线描

描法是中国画最基础的技法之一，用墨线
勾勒物象的外廓，在工笔画中称为线描。

师尊说

钉头鼠尾描　　兰叶描　　铁线描　　高古游丝描

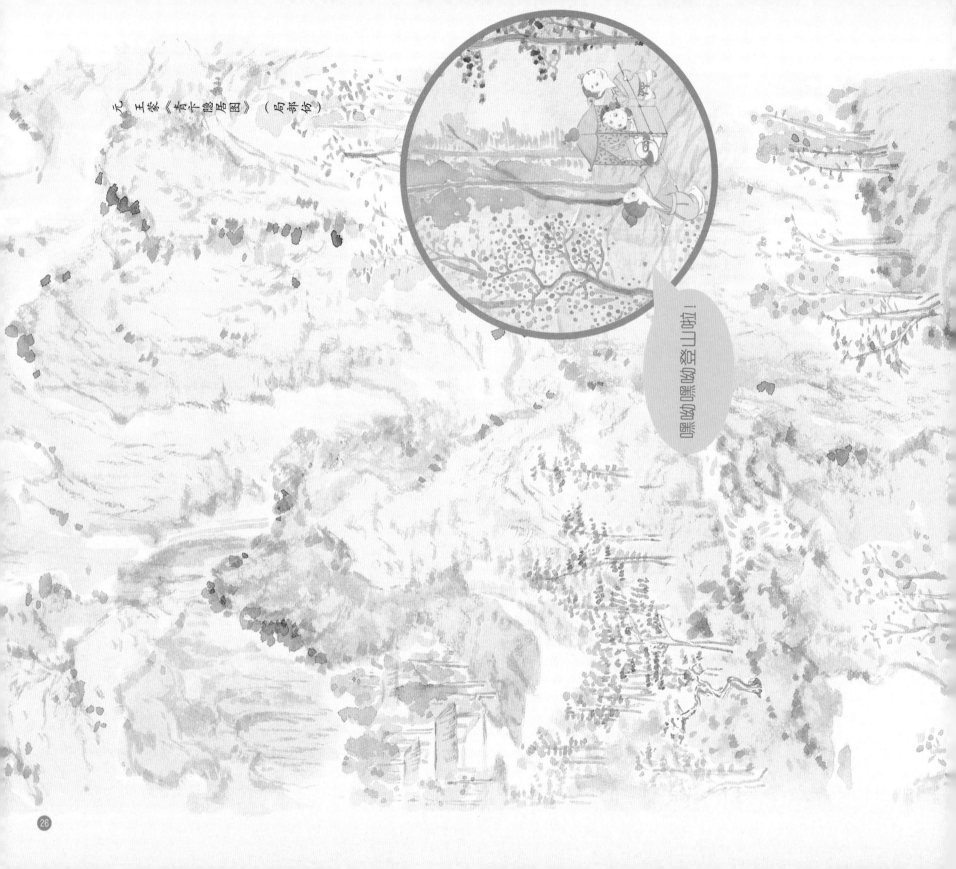

元　王蒙《青卞隐居图》（局部）

雾气消散后，墨儿才发现自己在一座高高山的山脚下。刚才真像做了一场梦！可是接下来，又要到哪里找师尊呢？

咕咕鸟见墨儿为难的样子，便指指远处山顶。

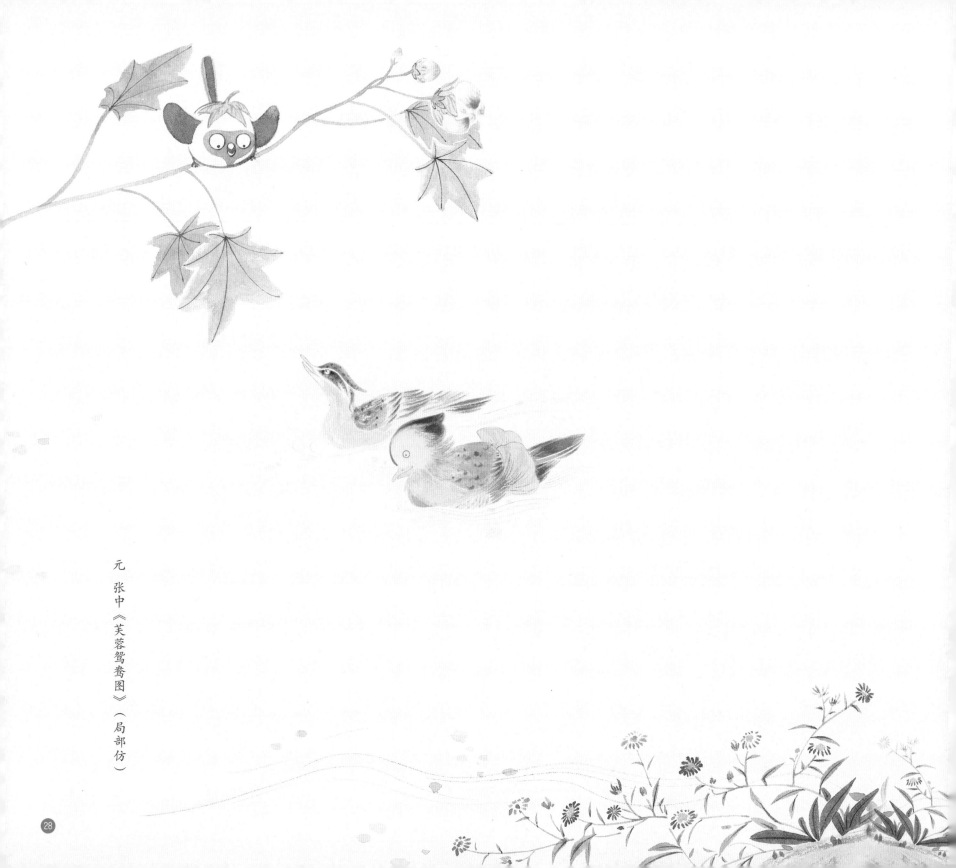

元　张中　《芙蓉鸳鸯图》（局部仿）

山那边一派春光明媚。墨儿站在一道清澈的溪水边，欢声叫道："好漂亮的鸭子！"

对不起对不起……请问……你们见过我师尊吗？

我们才不是鸭子呢！我们是鸳鸯！

他路过这儿已经好一阵子了。

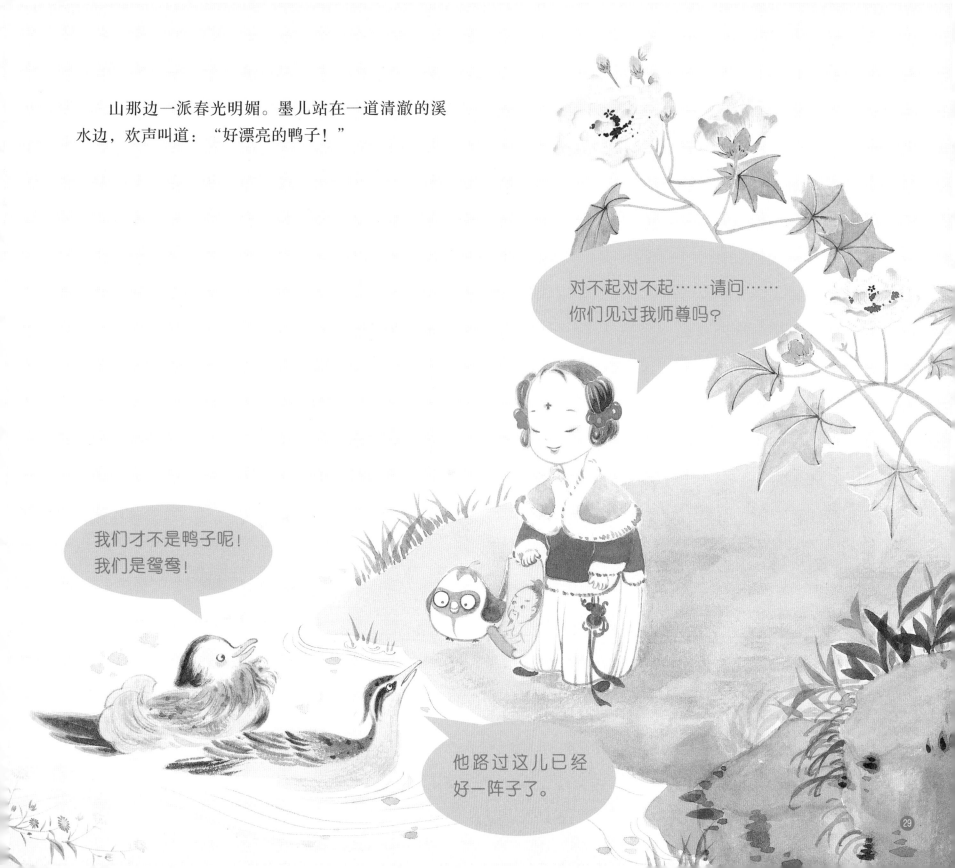

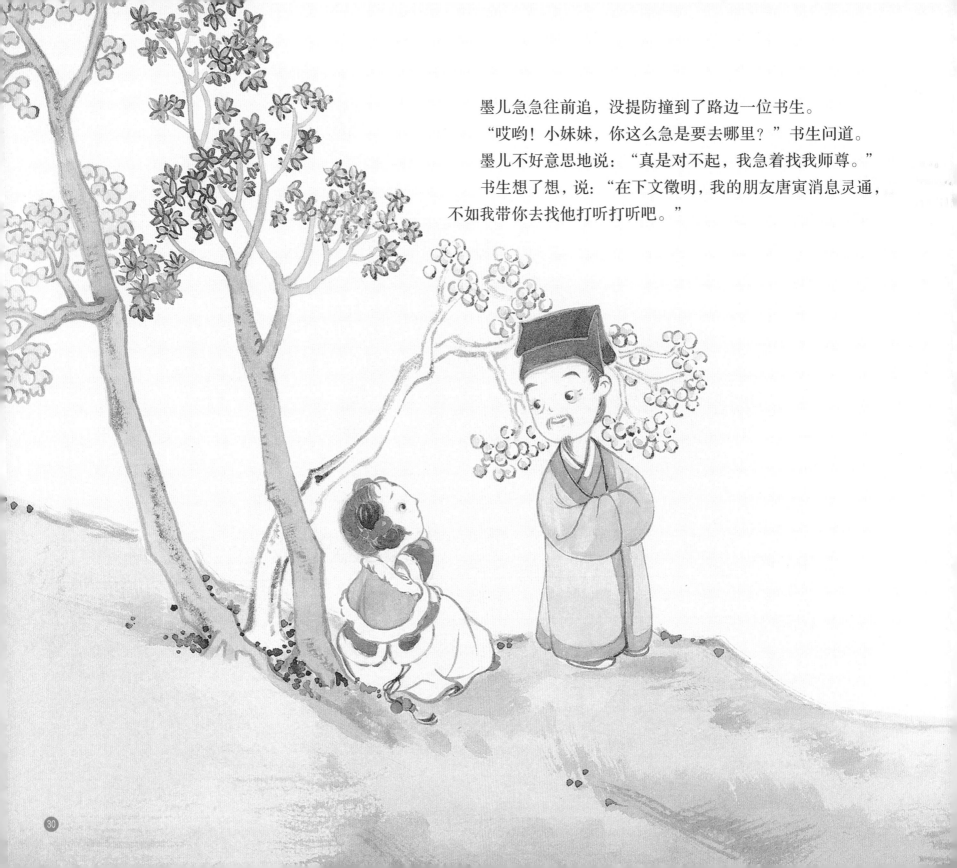

墨儿急急往前追，没提防撞到了路边一位书生。

"哎哟！小妹妹，你这么急是要去哪里？"书生问道。

墨儿不好意思地说："真是对不起，我急着找我师尊。"

书生想了想，说："在下文徵明，我的朋友唐寅消息灵通，不如我带你去找他打听打听吧。"

"太好了，那我们可得抓紧赶路呀！"

墨儿摇摇葫芦兄妹，嘿！小丹、小青变成两匹马。他们快马加鞭去找唐寅了。

明　文徵明《江南春图》（局部仿）

31

界画绝品《滕王阁图》

夏永的《滕王阁图》气势宏伟，刻画细腻，线条细若发丝，是珍贵的界画杰作。

他在画上用细微楷书写了王勃《滕王阁序》全文，需要用放大镜才能看清楚呢。

太阳快落山了，墨儿和文徵明终于抵达一处临江楼阁。

"落霞与孤鹜齐飞，秋水共长天一色！"

咦，旁边是谁在吟诗？

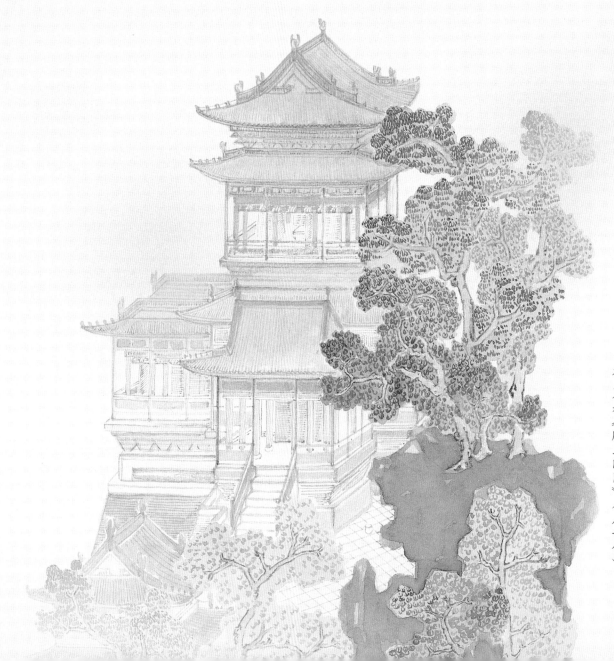

元 夏永《滕王阁图》（局部仿）

33

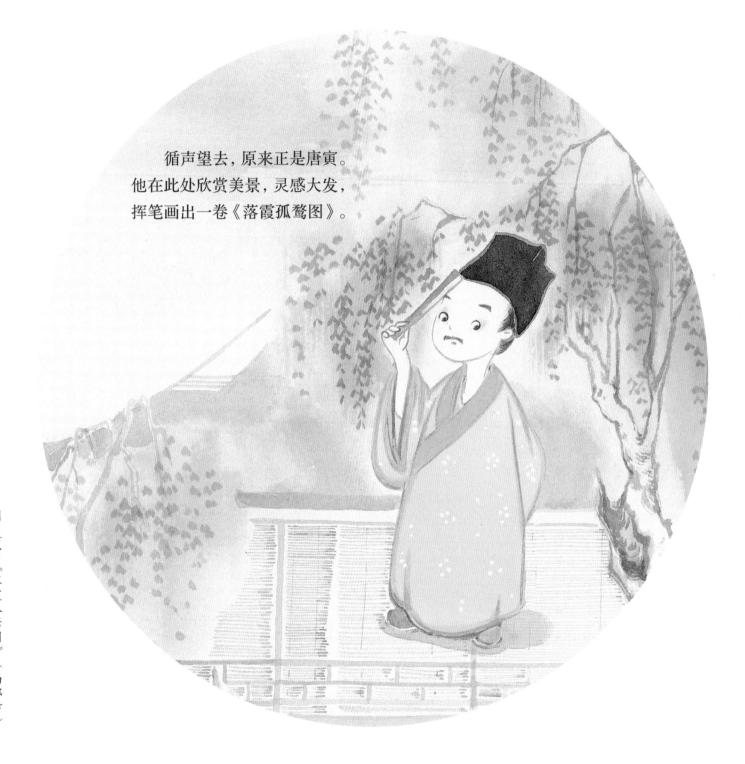

循声望去，原来正是唐寅。
他在此处欣赏美景，灵感大发，
挥笔画出一卷《落霞孤鹜图》。

明　唐寅《落霞孤鹜图》（局部仿）

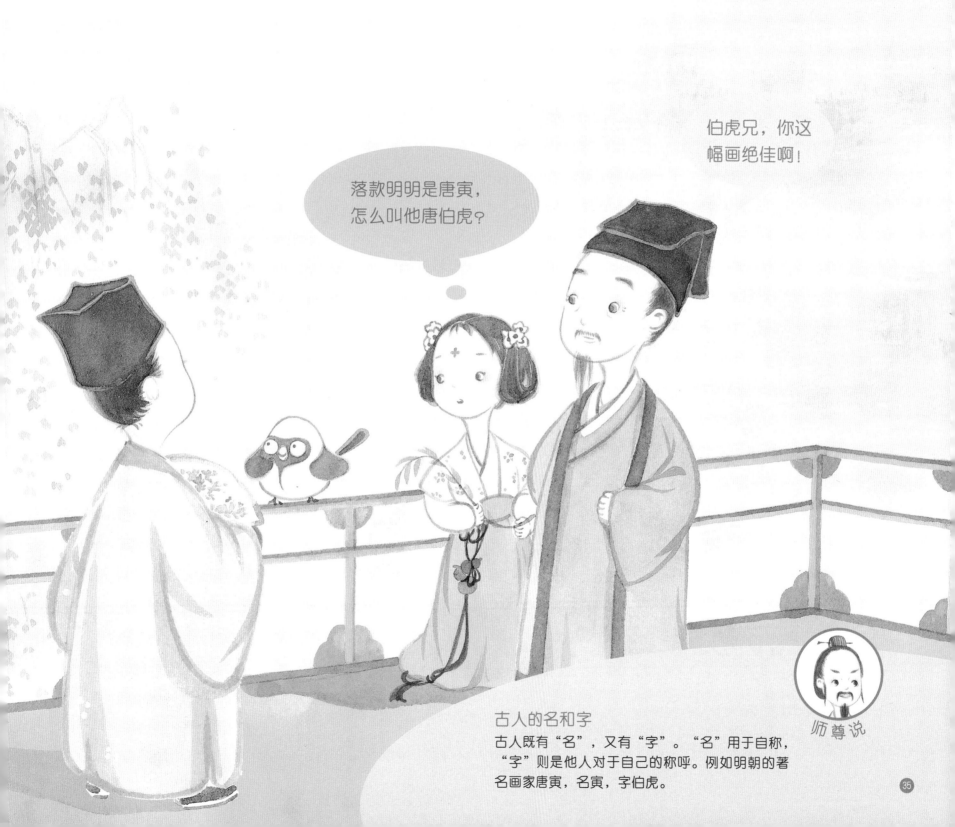

伯虎兄，你这幅画绝佳啊！

落款明明是唐寅，怎么叫他唐伯虎？

师尊说

古人的名和字

古人既有"名"，又有"字"。"名"用于自称，"字"则是他人对于自己的称呼。例如明朝的著名画家唐寅，名寅，字伯虎。

35

知道墨儿的来意后，唐寅沉吟片刻，说道："这可不容易。你先随我去，跟我学画，顺便替我照顾好字画，我帮你打听师尊的下落，这样好吗？"

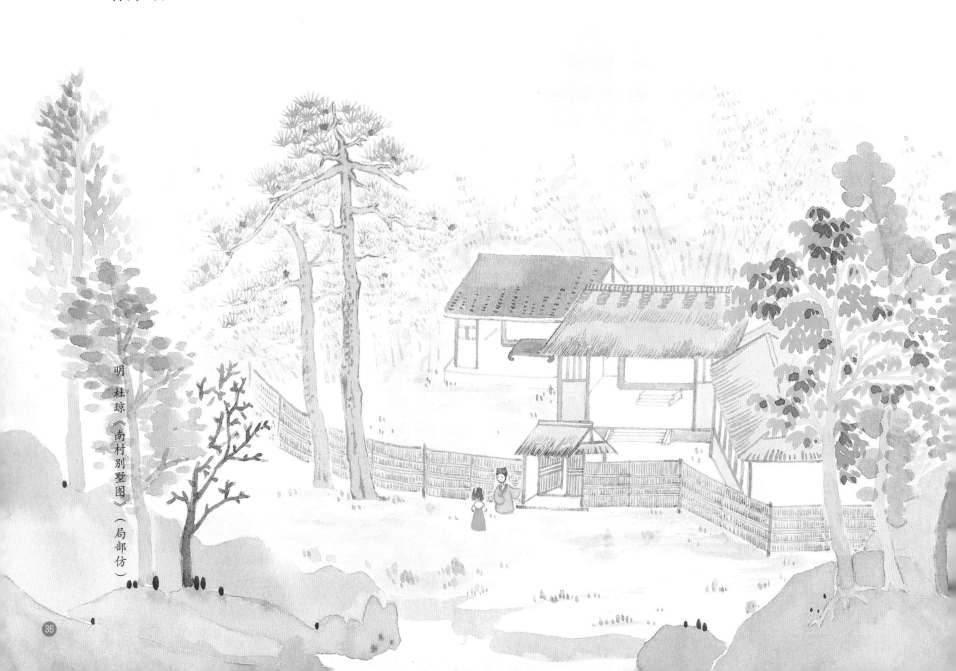

明　杜琼《南村别墅图》（局部仿）

墨儿答应留在唐府，一边看画，一边学习，日子倒也过得充实有趣。唐寅时常外出游历，可惜一直没有打听到师尊的消息。

国画有哪些装裱形式？
国画的装裱形式很特别，常见的有手卷、立轴、册页、扇面等。

这天墨儿画累了，迷迷糊糊睡着了。梦见师尊来找她，提醒她江南的黄梅天到了，别忘记把唐寅的国画拿出来通通风。

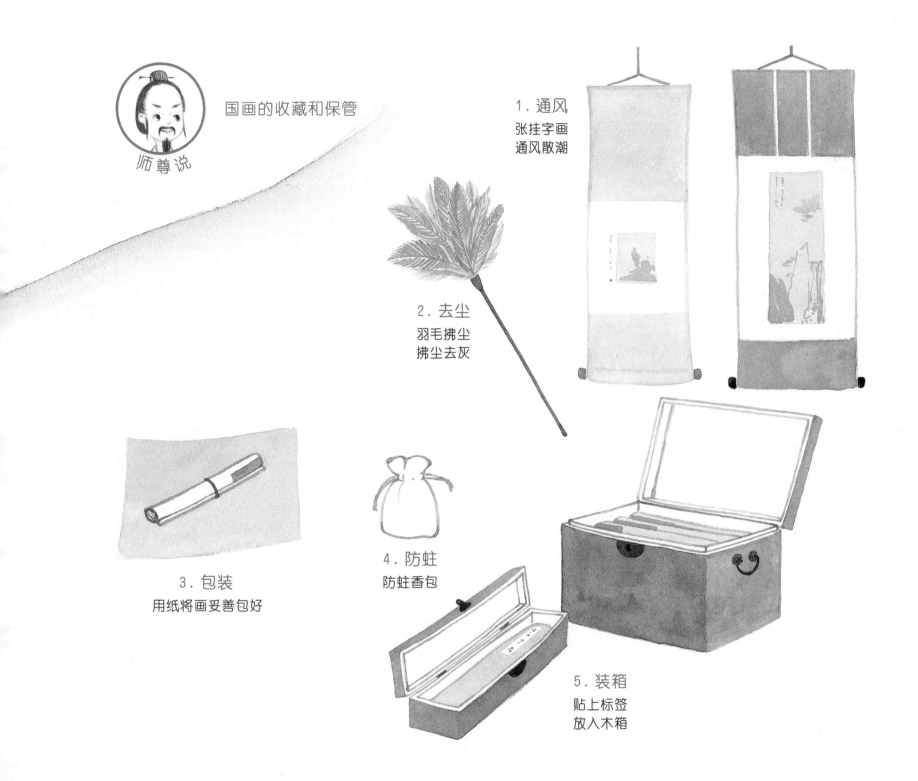

师尊说

国画的收藏和保管

1. 通风
张挂字画
通风散潮

2. 去尘
羽毛拂尘
拂尘去灰

3. 包装
用纸将画妥善包好

4. 防蛀
防蛀香包

5. 装箱
贴上标签
放入木箱

第二天就是个晴朗的好天气。墨儿兴致勃勃，一股脑儿把所有的卷轴都搬到外面吹吹晒晒。

"使不得！使不得！"唐寅正巧回家，连忙阻止，"这些宝贝字画可不能暴晒！"

"啊？！"墨儿慌忙把卷轴往屋里搬，好一阵手忙脚乱。

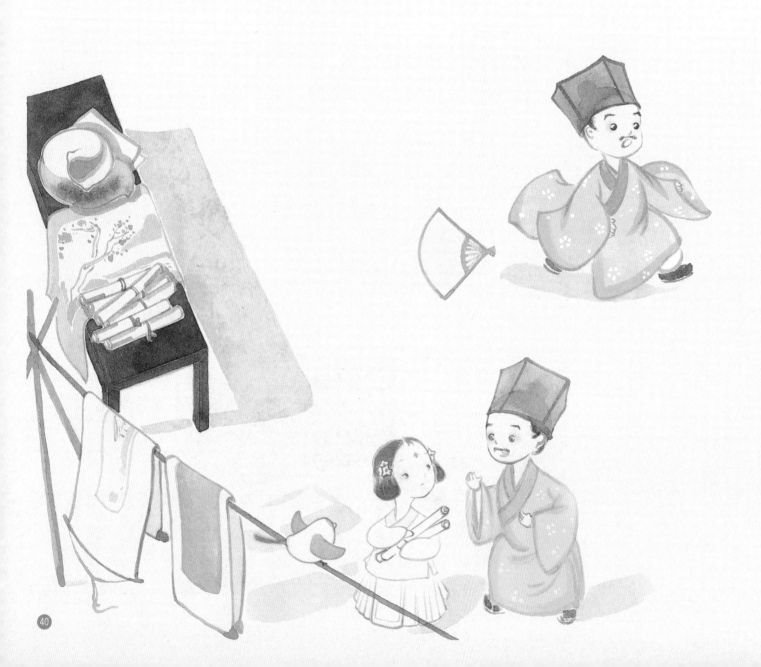

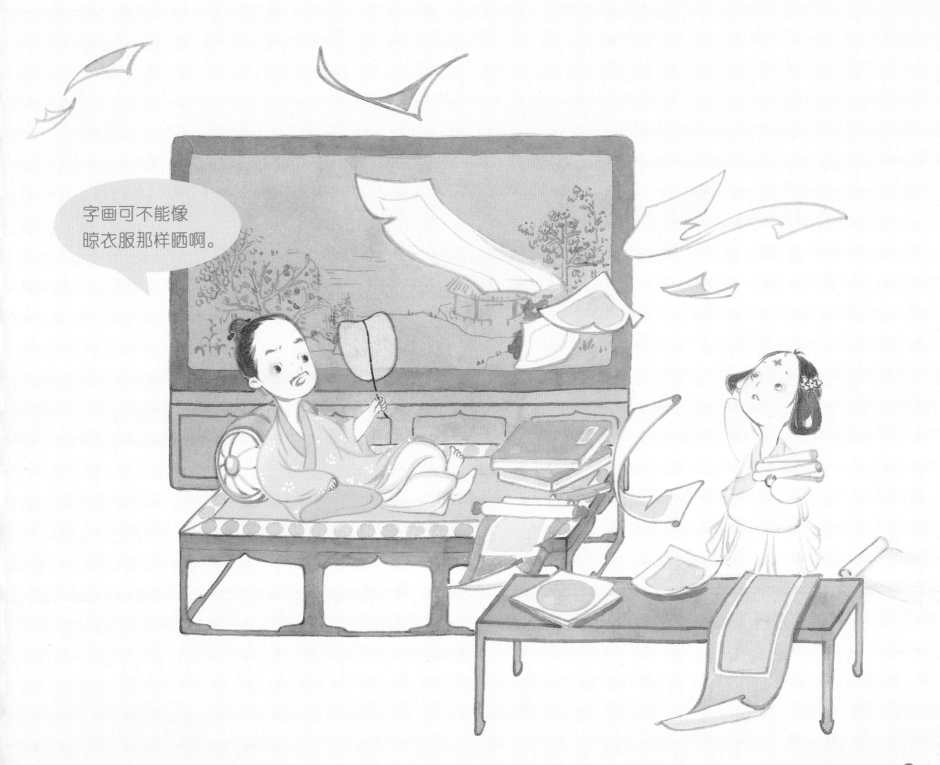

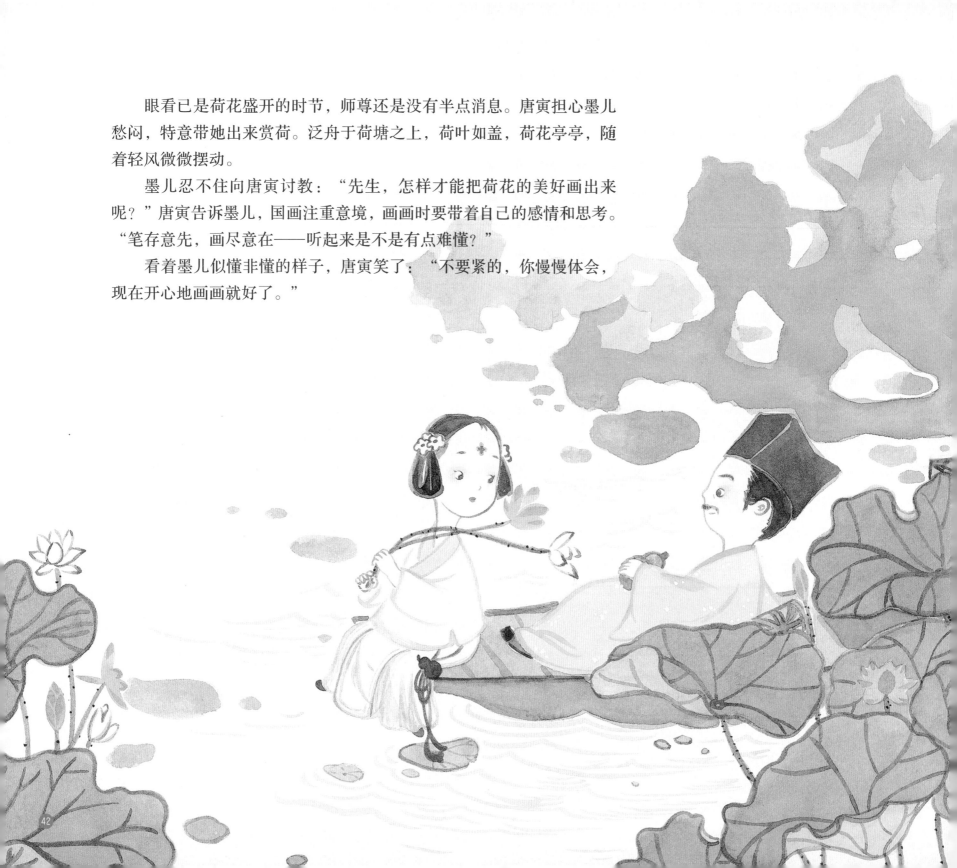

眼看已是荷花盛开的时节，师尊还是没有半点消息。唐寅担心墨儿愁闷，特意带她出来赏荷。泛舟于荷塘之上，荷叶如盖，荷花亭亭，随着轻风微微摆动。

墨儿忍不住向唐寅讨教："先生，怎样才能把荷花的美好画出来呢？"唐寅告诉墨儿，国画注重意境，画画时要带着自己的感情和思考。"笔存意先，画尽意在——听起来是不是有点难懂？"

看着墨儿似懂非懂的样子，唐寅笑了："不要紧的，你慢慢体会，现在开心地画画就好了。"

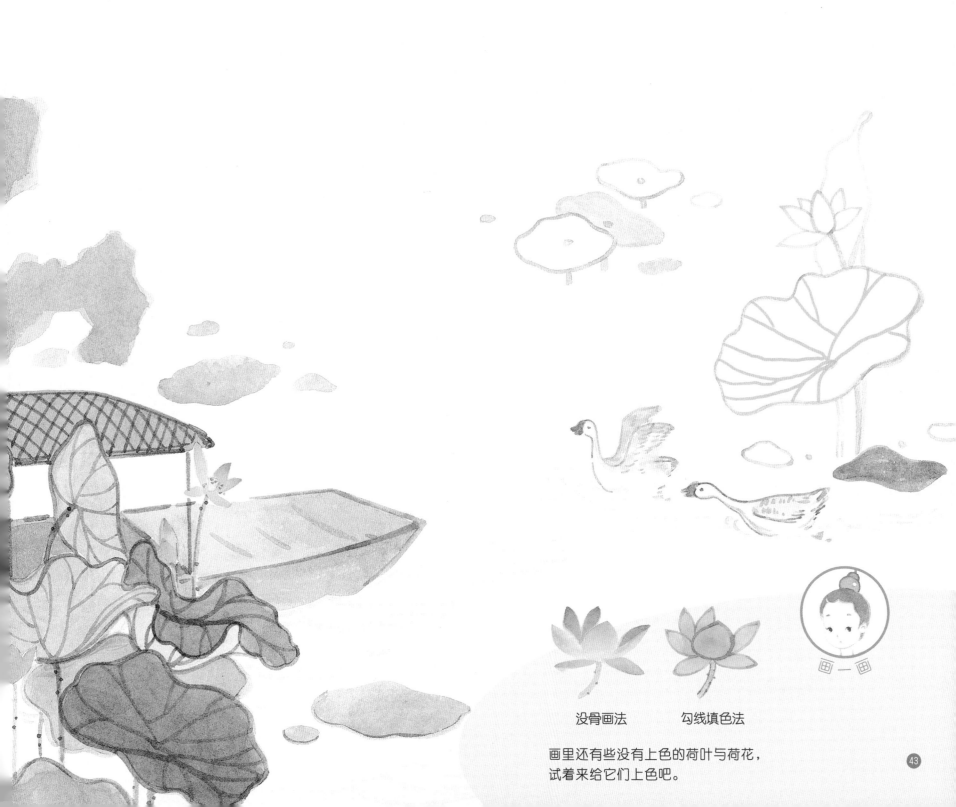

没骨画法　　　　勾线填色法

画里还有些没有上色的荷叶与荷花，
试着来给它们上色吧。

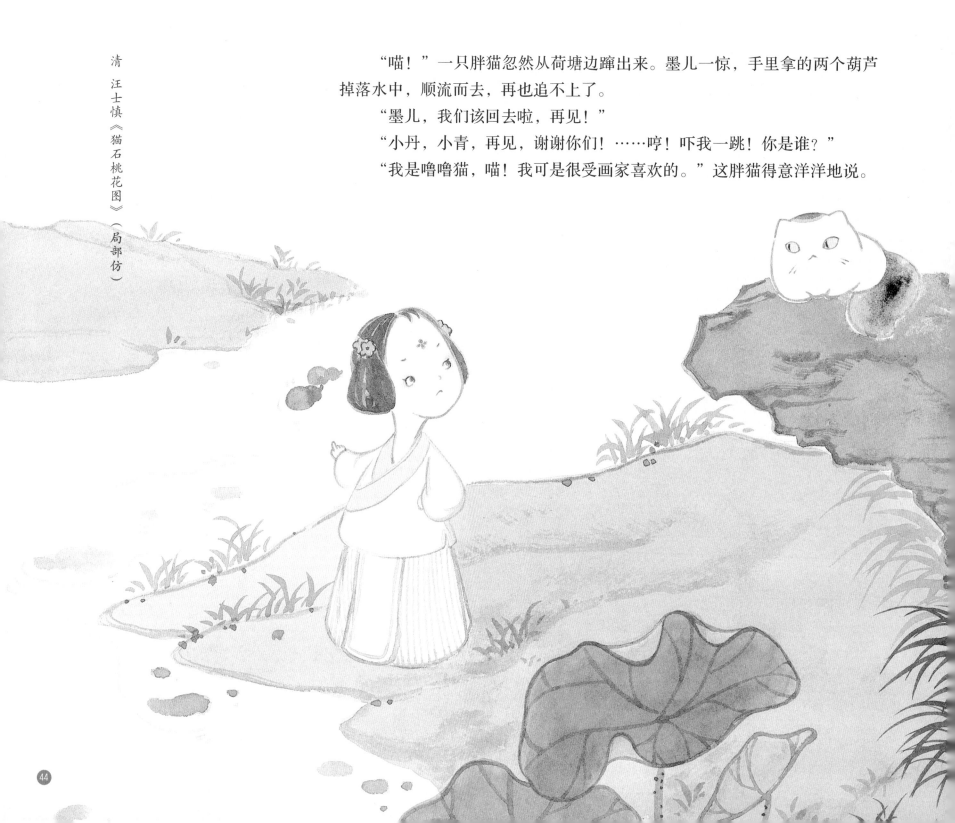

"喵！"一只胖猫忽然从荷塘边蹿出来。墨儿一惊，手里拿的两个葫芦掉落水中，顺流而去，再也追不上了。

"墨儿，我们该回去啦，再见！"

"小丹，小青，再见，谢谢你们！……哼！吓我一跳！你是谁？"

"我是噜噜猫，喵！我可是很受画家喜欢的。"这胖猫得意洋洋地说。

清 汪士慎《猫石桃花图》（局部仿）

"你吓得我丢了宝葫芦！师尊也找不到，现在都没人陪我了……"墨儿伤心了。

"你你你……你别哭嘛！那……本猫就勉为其难，让你抱抱吧……哎呦，不要撸我的头！"

师尊说

古代画家笔下的动物

看，有很多小动物从花鸟画里跑出来了。花鸟画是国画的一大类，包括花、鸟、鱼、虫等各种生物，是古代文人爱画的题材。从唐代开始，花鸟画就是一个独立的画种了。

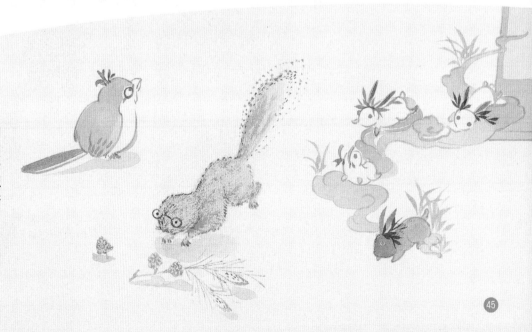

转眼快到中秋，唐寅告诉墨儿一个好消息："中秋之夜，你师尊会去参加西园雅集。"

墨儿高兴极了，想马上动身去找师尊。

唐寅让墨儿稍候，他提起笔说："我与你也有半师之谊，送你一幅画留作纪念吧。"

墨儿看着纸上手持纨扇的仕女，心里偷偷想："我长大后要是能像她这样美丽就好啦。"

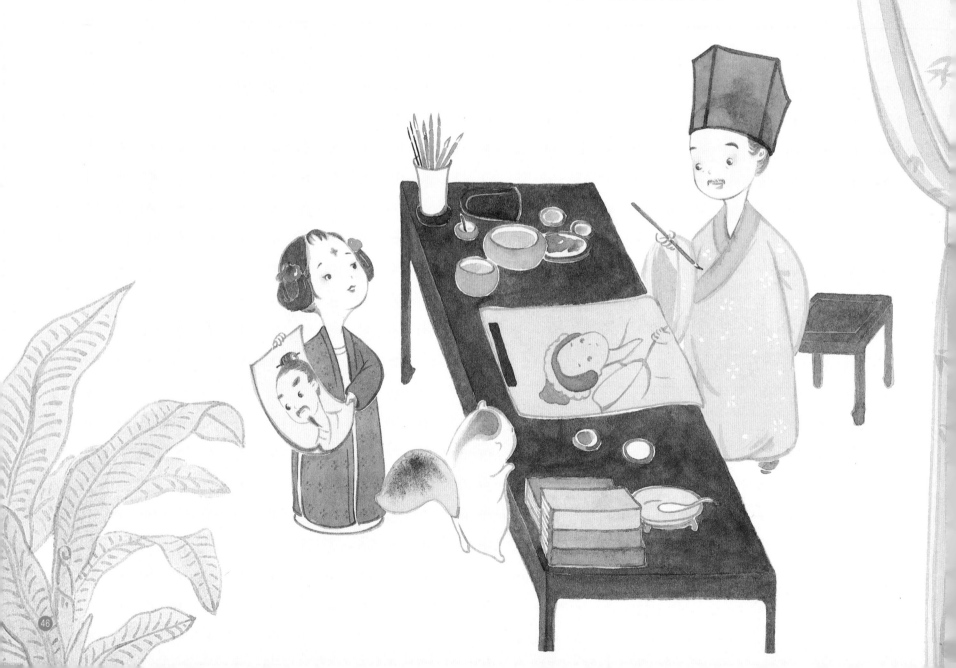

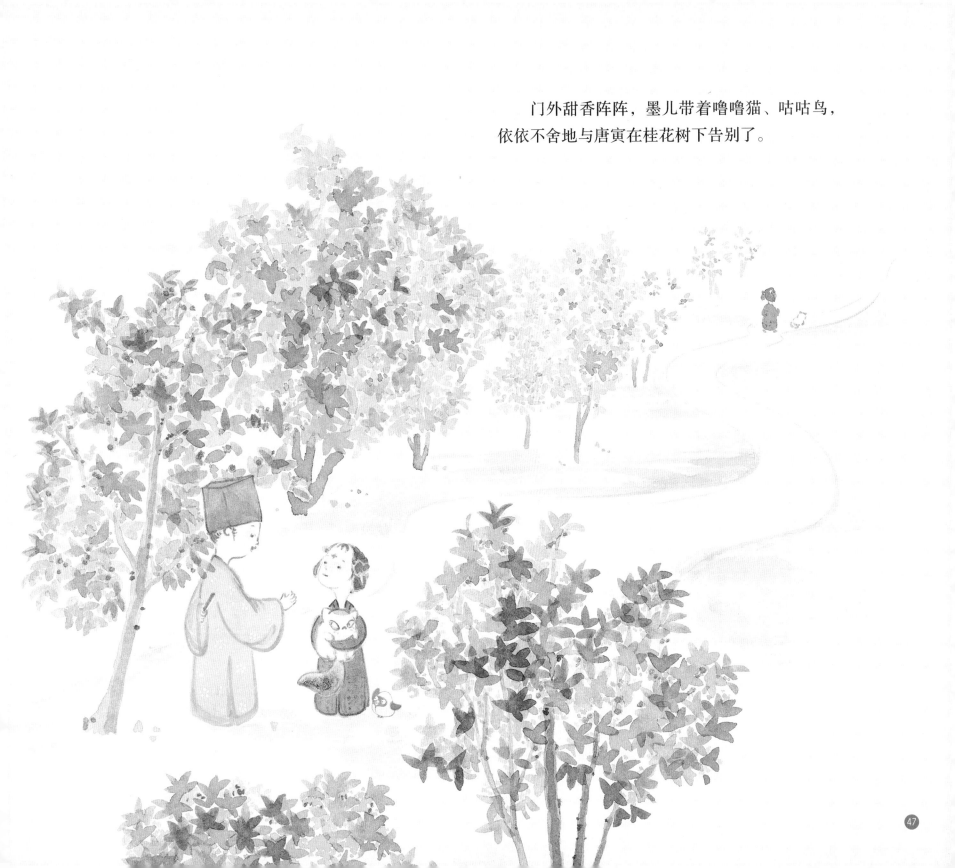

门外甜香阵阵，墨儿带着噜噜猫、咕咕鸟，
依依不舍地与唐寅在桂花树下告别了。

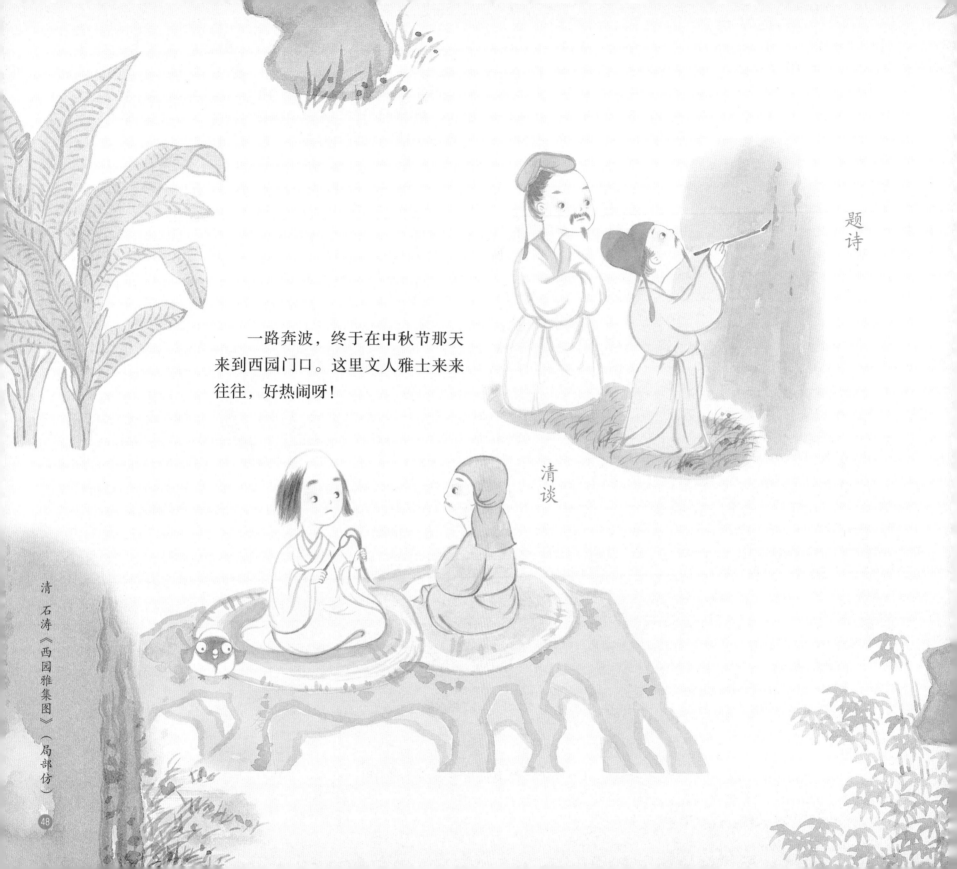

题诗

一路奔波，终于在中秋节那天来到西园门口。这里文人雅士来来往往，好热闹呀！

清谈

清 石涛《西园雅集图》（局部仿）

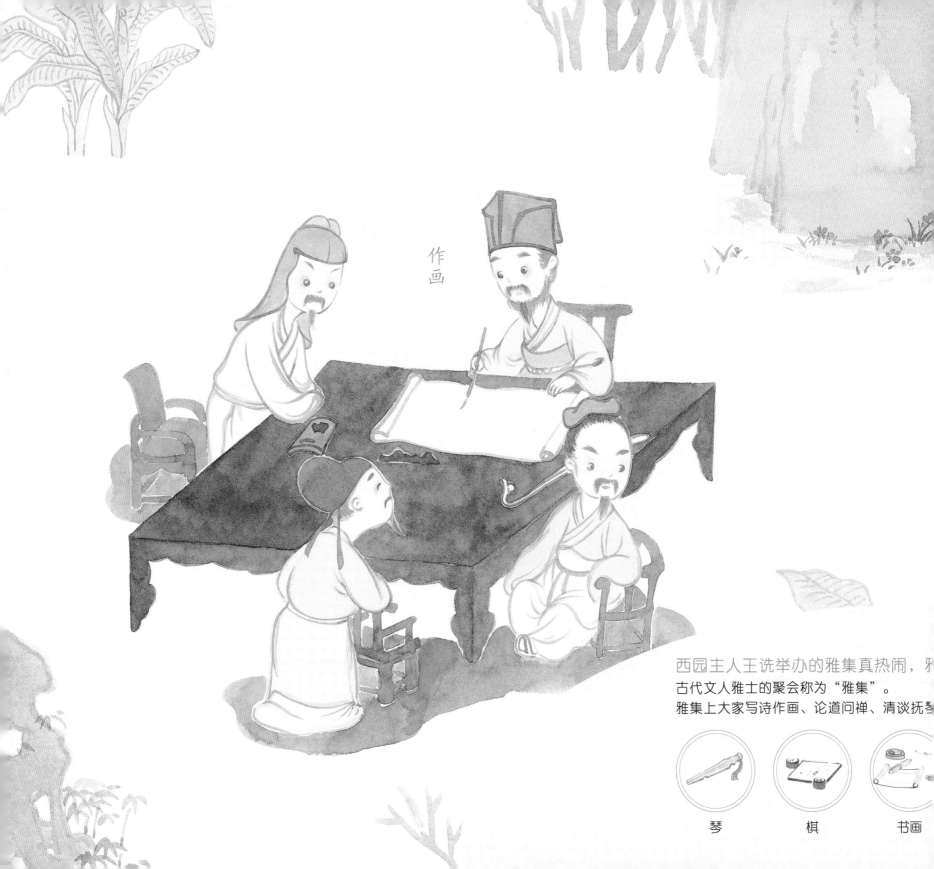

作画

西园主人王诜举办的雅集真热闹，雅
古代文人雅士的聚会称为"雅集"。
雅集上大家写诗作画、论道问禅、清谈抚琴

琴　　　棋　　　书画

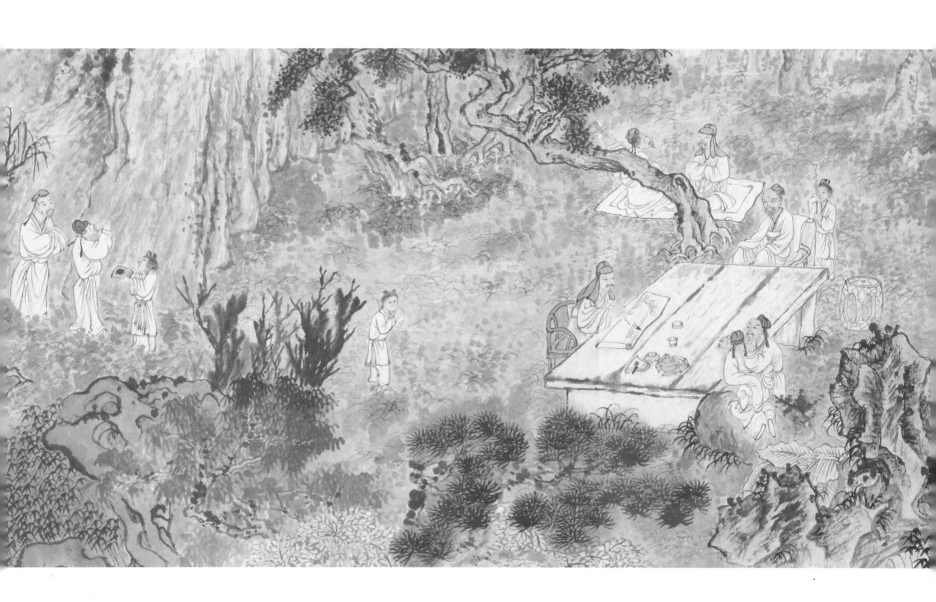

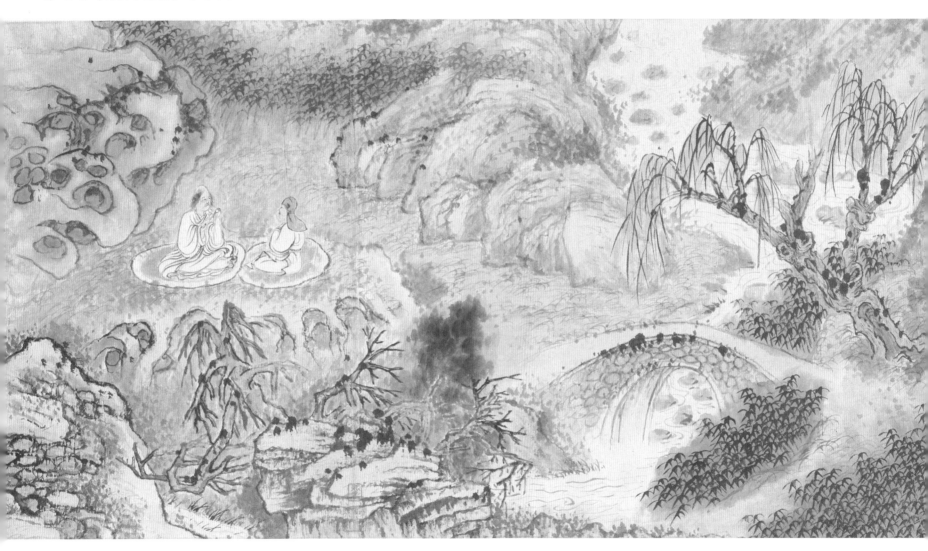

清　石涛《西园雅集图》（局部）

雅集真热闹！

"小姑娘，你也来参加我们的雅集吧！"西园主人热情地邀请墨儿。

大家在雅集上都做些什么事呢？

雅集是什么？

……、品茗品香……好一派风雅景象。

师尊说

茶　　香

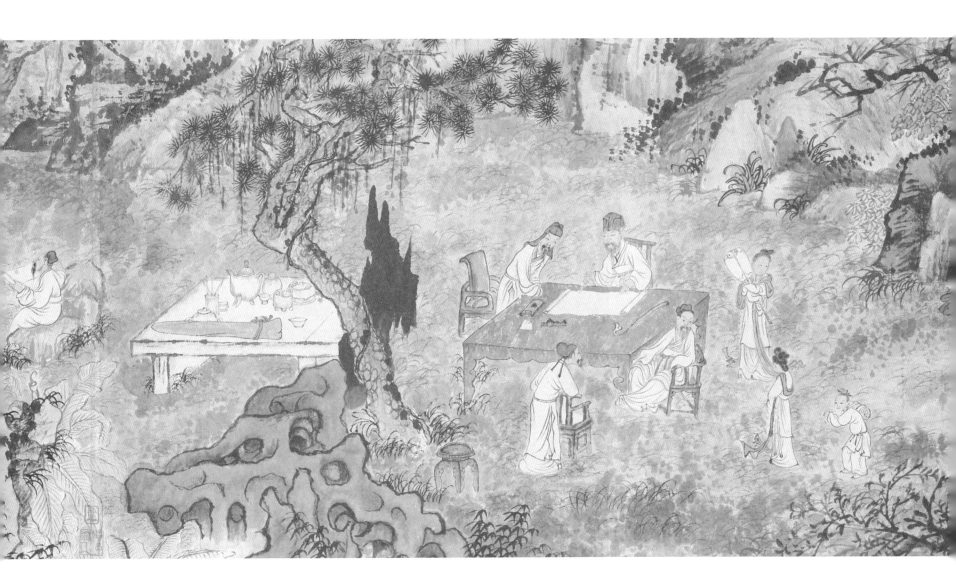

国画的散点透视

散点透视是独特的中国画透视法，画家的观察点不固定在一个地方，在各个不同立足点上所看到的东西，都可以进入到画面上来。《西园雅集图》就是用散点透视法画出的长卷。

师尊说

一轮满月盈盈升上天空。
"师尊，我找到您啦！"

墨儿，为师看到你
看到好风景，还学
路都在成长，很是
为师还有很多东西

墨儿和师尊回到博物馆，展厅里安安静静，
没人知道墨儿和师尊的古画国之旅。
新的一天又开始了。

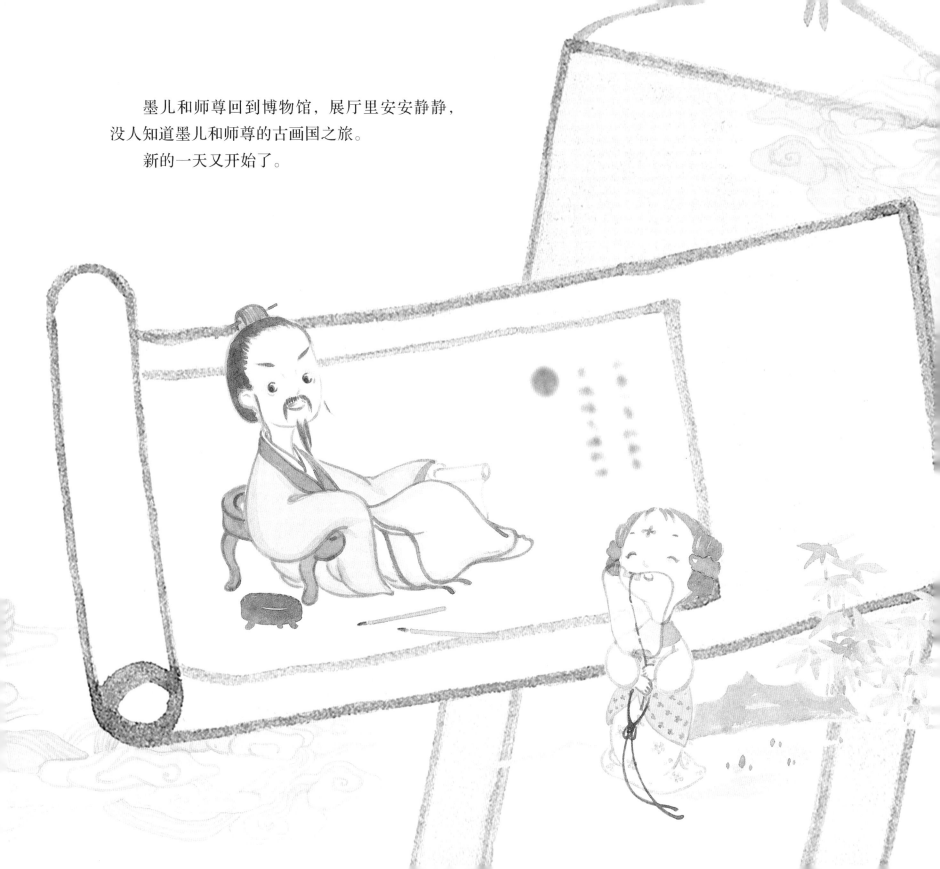

不怕困难，交到好朋友，
习了很多国画知识，一
是欣慰啊！我们回去吧，
要教给你呢！

品一品

绘本里的古画原作，
均藏于上海博物馆。

（本页展示大多为局部）

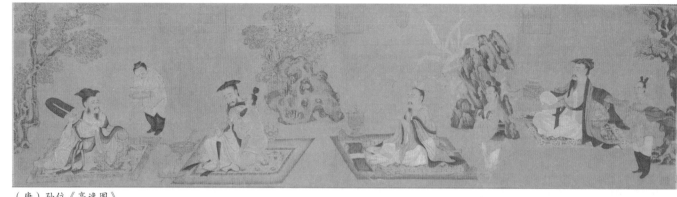

（唐）孙位《高逸图》

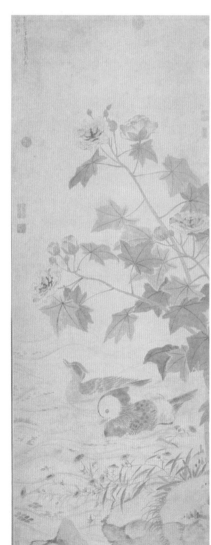

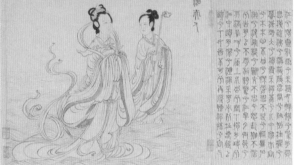

（元）张渥《九歌图》

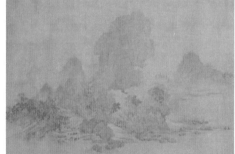

（宋）赵佶《柳鸦芦雁图》

（宋）王诜《烟江叠嶂图》

（明）文徵明《江南春图》

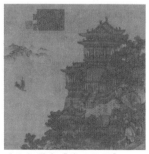

（元）张中《芙蓉鸳鸯图》

（元）夏永《滕王阁图》

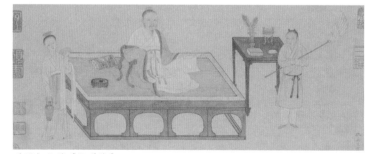

（明）仇英《倪瓒像》

（宋）赵孟坚《岁寒三友图》

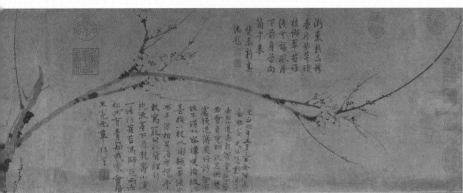

（元）王冕《墨梅图》

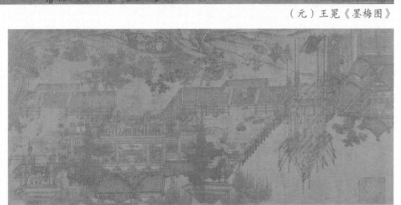

（五代）佚名《闸口盘车图》

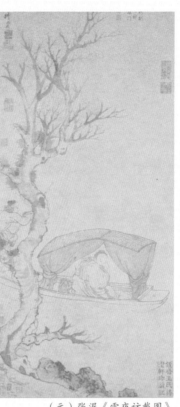

（元）张渥《雪夜访戴图》

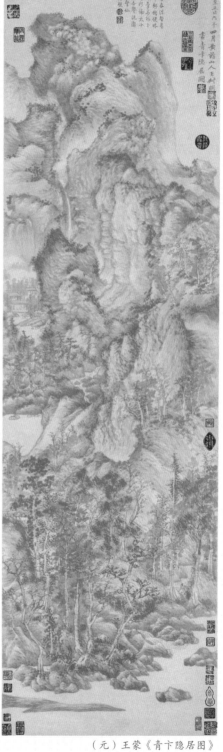

（元）王蒙《青卞隐居图》

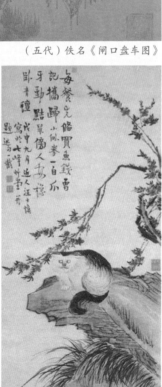

）杜琼《南村别墅图》

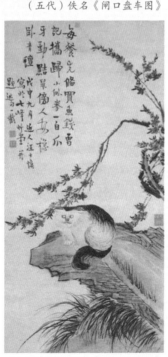

（清）华嵒《松房饥鼠图》

（清）汪士慎《猫石桃花图》

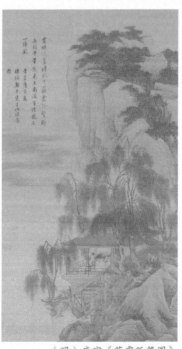

（明）唐寅《落霞孤鹜图》

涂一涂

给墨儿涂上漂亮的颜色吧。画好后别忘记题名哦！

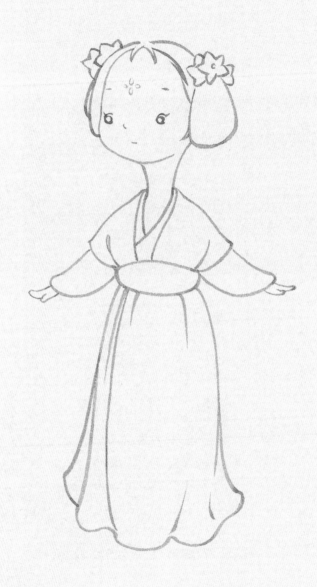

绘画者签名：

真可惜，这株梅枝上的美丽花朵不见了，请在书后的贴纸中选取你喜欢的梅花，将它补成一幅完整的梅花图。

《探秘古画国》策划

上海博物馆

《探秘古画国》监制

上海城市动漫出版传媒有限公司

上海海派连环画中心

《探秘古画国》编委会

主　任　杨志刚　李峰

副主任　刘亚军

策　划　胡绪雯　冯炜

成　员　胡绪雯　冯炜　陈凌　孙丹妍　缪慧玲　刘蓉蓉

图书在版编目（CIP）数据

探秘古画国／上海博物馆编著；叶安云，孙羽翎文；吴明艳
图.—桂林：广西师范大学出版社，2020.3（2022.3 重印）
（上海博物馆文物游戏绘本）
ISBN 978 - 7 - 5598 - 2448 - 6

Ⅰ.①探… Ⅱ.①上…②叶…③孙…④吴… Ⅲ.①中
国画－鉴赏－中国－古代－儿童读物 Ⅳ.①J212.052 - 49

中国版本图书馆 CIP 数据核字（2019）第 287717 号

探秘古画国
TANMI GUHUAGUO

出 品 人：刘广汉
责任编辑：杨仪宁　周　伟
装帧设计：DarkSlayer

广西师范大学出版社出版发行

（ 广西桂林市五里店路 9 号　　邮政编码：541004 ）
（ 网址：http://www.bbtpress.com　　　　　　　 ）

出版人：黄轩庄

全国新华书店经销

销售热线：021 - 65200318　021 - 31260822 - 898

山东韵杰文化科技有限公司印刷

（山东省淄博市桓台县桓台大道西首　邮政编码：256401）

开本：889mm×1 194mm　　1/12

印张：6　　插页：1　　字数：100 千字

2020 年 3 月第 1 版　　2022 年 3 月第 3 次印刷

定价：58.00 元

如发现印装质量问题，影响阅读，请与出版社发行部门联系调换。